U0106540

不軌劇場

還看不懂？

我的漫畫只是一碟焗豬扒飯，楊學德的漫畫卻是碗老抽豬油撈飯。

我是果汁糖，他是薑糖；我是雞肉腸，他是老潤腸；我是炸雞腿，他是臘鴨髀；我是西檸雞，他是陳皮鴨；我是菜遠牛肉，他是梅菜扣肉；我是番茄炒蛋，他是魚腸蒸蛋；我是椒鹽豆腐，他是老少平安；我是方便無比、無處不在的「大家樂」，他是只此一家、只有挑剔的老饕光顧、留守舊區的地踎小館子。

所以，如果你老是說「看不懂阿德的漫畫」或「阿德的漫畫很醜」，那可能是因為你未夠班成為一個高素質的漫畫讀者；亦可能因為你年紀尚輕入世未深，無緣領略其作品精髓（當然，亦有些是因為真的不合眼緣，各花入各眼，那就無話可說了）。

到那刻，你開始覺得涼瓜是甘不是苦；到那刻，你叮囑夥計在你碗牛腩麵上額外添蔥添芫荽，到那刻你再尋回這曾經輕蔑過的楊學德，便覺相逢雖晚，卻半生不枉。

反之，如你跟我一樣，從一開始便是楊學德的死硬派粉絲，那就跟你有偈傾。

喜歡楊學德漫畫的原因很純粹，我們都專注地沉迷他在細膩觀察下呈現出來的極度真實世界。真實，是指人性（尤其陰暗一面）的刻劃。常被問及怎樣才算富有「本地特色」的漫畫？其實不一定要畫電車唐樓，卻一定要有香港人的性格。無論人物造型有多扭曲、故事情節有多瘋狂，背後的人格描寫、高度透徹的人性搬演，楊學德都從無脫離現實的香港半步，當中經歷多少日常觀察及消化？

要了解作者筆下的真實生活，先要了解作者本人的真實生活，鑑賞過程可能會變得更立體：楊學德這傢伙每日的生活，是早上開著收音機上網蒐集環球珍奇新聞圖片，中午時段開鑊整個雪菜肉絲麵，飯後出旺角觀察一下眾生醜相，或從歷史書本中發掘某些逝去的光輝，然後襯著老婆放工那片刻，思量一下應該把剛買回來的玩具車藏到哪兒不讓老婆發現，到外家那邊晚飯後，看看那個永遠收不清的電視，便開始睏了，午夜醒來發現自己整日乜都無做過，又開始幻想一下曾立下心願要畫的關於潮州人歷史的漫畫終於畫好時那份滿足。以上就是楊學德「不用交稿」該天的生活，當然要交稿那天另作別論。

在閣下眼中，這種生活是理想退休生活還是典型「沒上進心的男人」的生活？告訴你其實所有漫畫家的生活大致如此（我的更離譜因為我睡得更多）。真正投入生活從而觀察生活，佔了我們人生的大部份時間，也只有真正在生活的人才能寫出生活。你在他漫畫裡看得爆笑的每個 Gag，其實都千錘百煉。正如楊自嘲：「我的人生，本身就是一個 Gag ！」他做過廣告公司，受不了，辭工後當過送菜跟車，懶懶散散才畫出第一本長篇《錦繡藍田》，所以他書裡永遠有個充滿理想卻一事無成的小男人角色，這也算是種自我挖苦的投射。你看他的角色很醜，走上街看看，其實一樣醜，從沒刻意醜化，是種活脫脫的真實的呈現，只是我們不肯承認罷了──他要笑的，正是大眾這種「不肯承認」。他塑造戲劇的能力超強，有時根本毋須文字輔助就能帶出詩意：《長相憶》三部曲尤為經典，是我上分鏡課時的教材；有時笑位也不須刻意經營：兩篇《季節》，如果活在歐洲，原稿早已被一眾當代美術館搶著收購珍藏了。當然還有那些非常後現代的《泰式消暑劇場》和《膠報》。無論節奏掌握、敘事能力、一切漫畫語言技巧，可能他不自知或不吹擂，但其實已達世界級──實際上楊學德和智海的作品近年已陸續推出法文版，成就已被肯定，卻在自己家鄉屢受「看不懂」之罪。

他倆的四格漫畫短小精悍，每次傳到我郵箱，看後總以單字粗口方式讚歎。《不軌劇場》和《花花世界》都是小食──楊學德把蝦醬腐乳陳皮臘味弄成廣東點心；智海把鵝肝魚子藍莓羊排弄成港式小撻。這趟，你可以說不合你口胃，但別再說「看不懂」！好嗎？

<div align="right">

小克
21/4/09
杭州

</div>

目錄

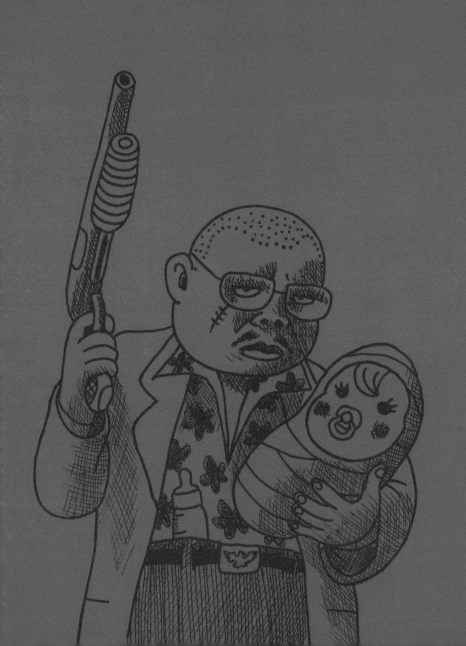

砗蘭花園

邊爐夜譚 之二

邊爐夜譚之三

大細超

年復一年

太
pro

�入各位街坊，今日為大家推介眼就係呢把無敵斬骨刀……

�入呢位靚女你睇吓呢條放血槽幾深，想像吓你啲血嘩嘩聲哋晒出嚟……

�ੁ用完記得抹走晒啲指紋喎，再搵報紙包好丢喺後巷就冇手尾跟……

究竟邊度出咗問題呢？

工業行動

一分錢一分貨

人才濟濟

大佬呀，莫強唔cut得㗎，佢最捱得打……

……飄移輝都唔cut得，有佢接送包保冇人跟到尾……師爺張都好有用，佢係逃稅專家……

個個都咁緊要㗎咩？睇嚟你都應該好有用個嘛？

冇錯！我吹得一口好琴，我哋嘅社團之歌能夠傳頌油尖旺全靠我!!

咁……咁都好重要喎!!

悶極無聊

正面作用

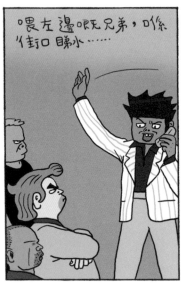

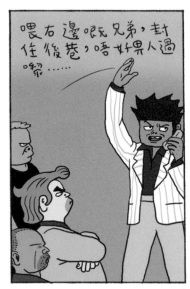

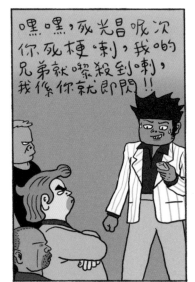

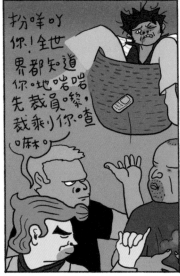

旺角戰隊

倾诉對象

養豬為患

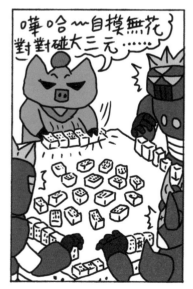

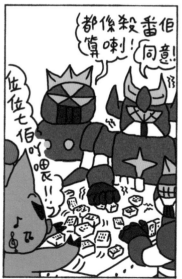

過眼雲煙

千古罪人

唔玩得

都唔玩得

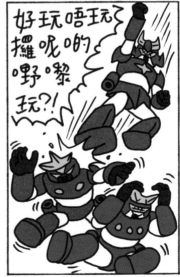

潮流資訊

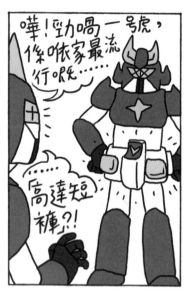

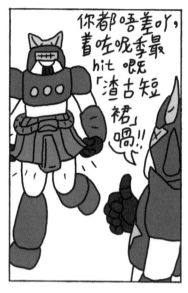

建設性破壞

難
跳

吊環
360

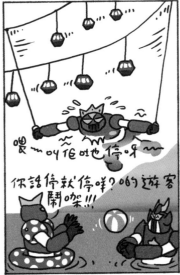

喂～叫佢哋停呀～
你話停就停咩?哋遊客鬧㗎!!!

競爭叫人累

……一個好順暢嘅湯馬斯旋轉……

……跟住一個羅拔臣倒立……

……再嚟一個嘉芙蓮側番羽……

最後一個史提夫瞓覺!非常完美!十分!!

搞 气 气

泡沫經濟

兄弟如衣服

防波堤

我好細但我好溫柔木

錯愛

步伐

假以時日

唔知呢，賓賓，我硬係覺得我哋之間好有距離，唔知呢……

唔怕喋，阿霞，呢種距離好快就可以克服喋喇！！

只要食多一個月外賣，就可以克服到。

唔 work 喋，我肯定！！

點解喇？

放狗

哈哈哈,跑快啲,阿道夫,跑快啲!!

賓賓跟唔跟到呀,咦?人呢?

呢舖糭唔係謀殺都算誤殺㗎!

阿蓮係愛我呢~

大傻細傻

都係生命

新寵物

生死時速

移花接木

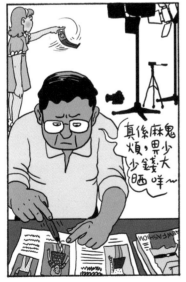

奇貨可居

市
場
主
導

多麼需要你

都係嗰句

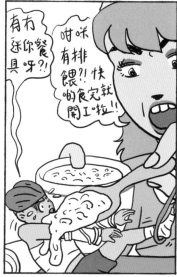

地獄特訓

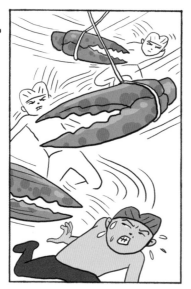

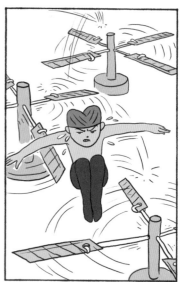

天生異稟

武林死火令

有排執

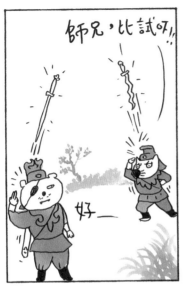

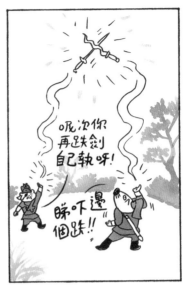

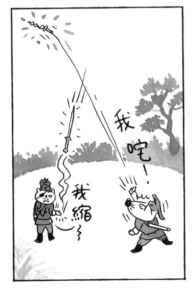

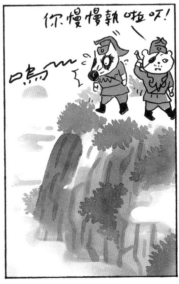

點
執
嘢

量產型

笨豬劍

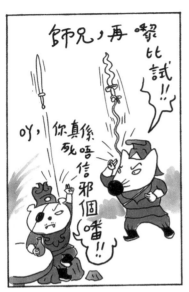

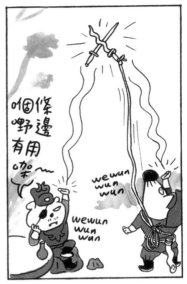

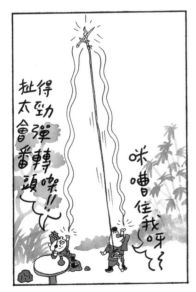

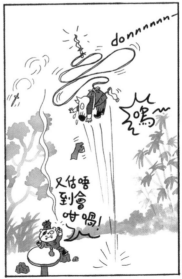

天份

真係冇天份

新課程

徒兒呀呀，你到我門下幾耐喇？

都八年喇，師傅。

不過武學之道博大精深，真係學無止境㗎......

係嘅師傅。

吓為師最近閉關潛修，又練成咗新武功，好勁抽㗎真係~~

呀係，師傅，呢度係下年嘅學費，請笑納！

愛徒你得㗎你，我睇好你!!

解藥還須解藥解

哎喂，師弟，你中嘅毒係瘀血霉骨散，要解呢隻毒就要食甩皮掉渣丸……

咁快的救我啦，好辛苦呀！

不過你又會中咗甩皮掉渣丸嘅毒，要解呢隻毒呢又要食嘔心吐肺丹先得……

咁～

但係咁你又會中埋嘔心吐肺丹嘅毒，要解佢呢隻毒只有食瘀血霉骨散……

吓～

哦，咁你即係冇事啦！！

師……師兄呀～

天性

攣劍直人

劃時代產品

鬼捷你咩!嘈乜鬼唧咧?!

吼

我同師妹練緊千里傳音,呢,佢喺咽個山頭喳嘛。

不過佢哋功力唔係好夠,我都聽唔到佢把聲,唔知佢咽便點呢?

扯——使乜嘈生晒唧,用呢樣嘢咪得囉!

嗱!你要記住呢個故事背景係古代㗎㗎!

前消費時代

升級計劃

武術的終極意義

心理定生理

追逐彩虹 ㊤

沿途有你

巴士頭等

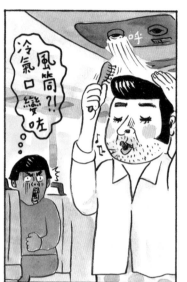

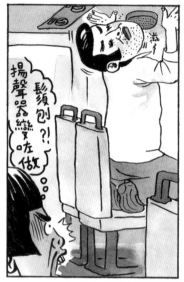

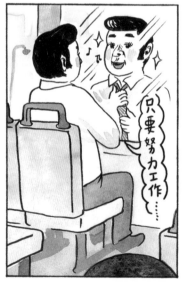

波子機

乜野節目

太敏感

孤獨精

長途機

大工程

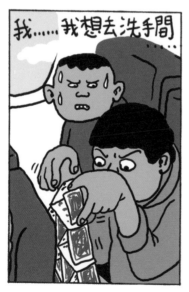

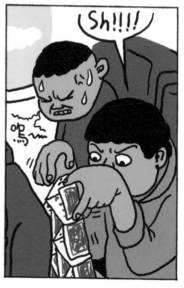

健力士大全

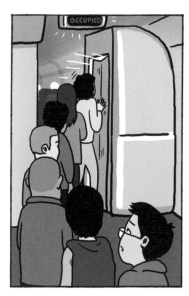

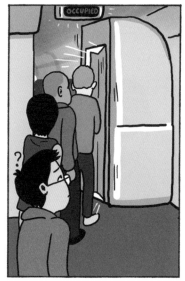

盼望的緣份 *

註：原本在報紙刊登時題目為「雲海驚奇」，但恐怕會令讀者聯想到雲海先生，現特此澄清在下絕無惡意，畫中人物只是智海和我而已。對當時可能引起的誤會特向雲海先生道歉，作為你的忠實fans，點會取笑自己嘅偶像？Peace !!!

搵位

上機／落機

離心轉

迷幻列車

好難捉摸

折磨學

千萬個我

酬賓

烙印

挫折

荒郊之夜

係呢,呢個已經係第九百九十九萬九千九百九十七個我嚟喇......

仲差三個就殺完......之後你有乜打算呀?

我就諗住去吓旅行先,返嚟再搵工。

我想試吓做I.T.,呢個一直都係我嘅夢想.!!

進修

自從我上咗「逼供補習天王」嘅進修班之後……

我嘅盤問、折磨、威脅技巧可以話係突飛猛進!!

但係對住呢個犯人，我真係冇晒符～

原來佢上咗「超級口密天王」嘅精讀班……

考試季節

搞錯呀!!今年竟然出「忍痛的藝術」呢一題,我點識答呀?!

嘿嘿……我就最熟呢一題㗎嘞,呢次實攞A!!

你!!

肅靜!!

啪

哎

哎

太「揚」

大同小異

Shhhhh—

偽考生

新人

後生可畏

家課

美滿前途

睇你唔起

我有啲事要出出去……

攞埋咁大袋
架生梗係有
秘撈,一陣
間斷正呢
你就知死!!

吓?!咁少
錢嘅?!
有冇呃秤
㗎你?!

發料回収

唓—— 冇出息!!

新一代

無力反擊

萬物之靈

拉票

必殺武器

以身試法

愛妻號

麥當娜 VS 關禿鷹（上）

麥當娜

關禿鷹

大比拼開始!!

評判：
高級受審員
金口全

素有打死唔開口美譽嘅金唭，有三十多年受刑經驗，能準確判斷通供員嘅水準。

♪去盡啲呀當娜!

啪

麥當娜嘅鞭法非常有勁，絕對唔係人類能夠發到嘅，鞭到我差啲用肺……

我即打十分!!

10

麥當娜VS關禾鷹（下）

嬴粒糖

點解我阿娜娜會輸畀關兜鷹㗎？冇可能㗎~~~

娜娜係用最尖端嘅程式設計出嚟，歪歪司令冇理由會造到個咁勁嘅機械人㗎！

嗰個時候嘺強一定係苦惱緊點解會輸畀我，佢唔會明白……

……勝利背後嘅代價!! 漿裳碗麵就漿成世，唔願意咪漿吖笨，有事唔好求我吖笨!!!

玩大咗

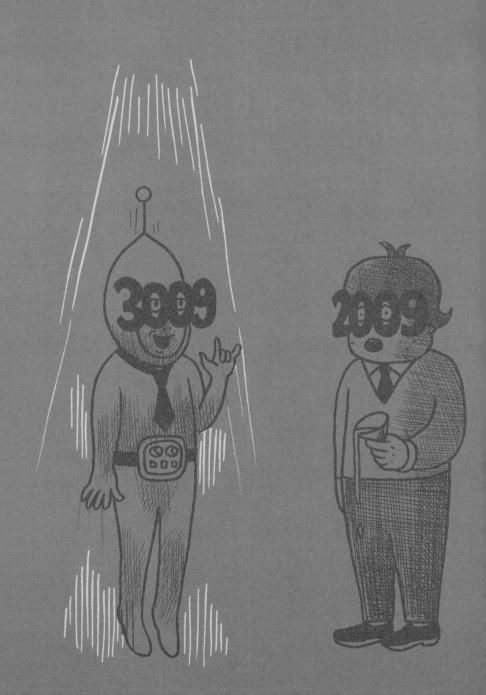

歡樂年年

派對動物

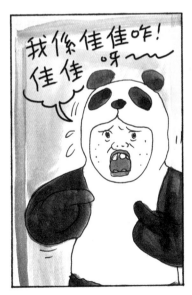

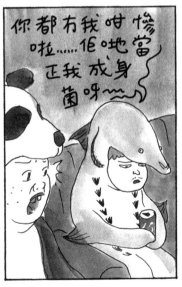

慳

最後禮物

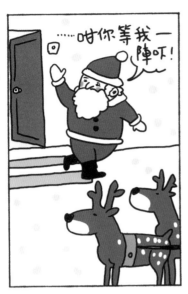

……咁你等我一陣吖!

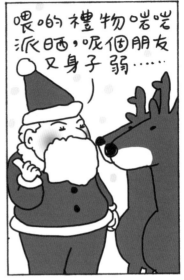

喂啲禮物喘喘派晒,呢個朋友又身子弱……

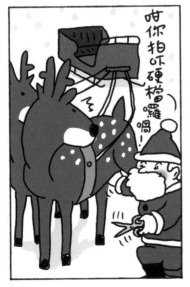

咁你抦吓硬柳囉喎!

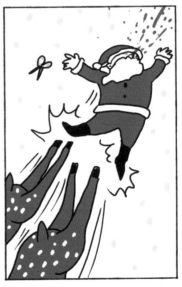

時辰到

晨光第一線（上）

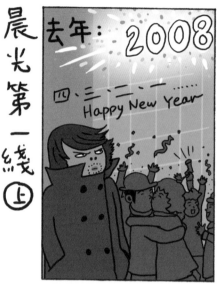

去年：2008

四、三、二、一……
Happy New Year

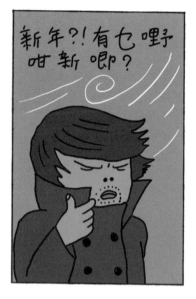

新年?! 有乜嘢
咁新㗎?

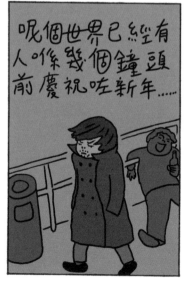

呢個世界已經有
人喺幾個鐘頭
前慶祝咗新年……

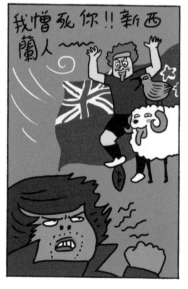

我憎死你!! 新西
蘭人～

晨光第一線 （下）

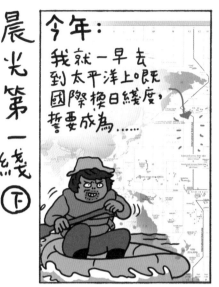

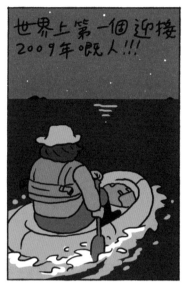

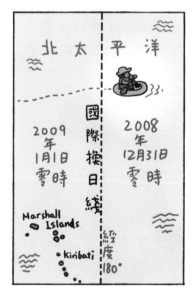

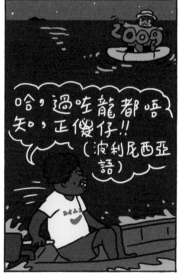

新年願望

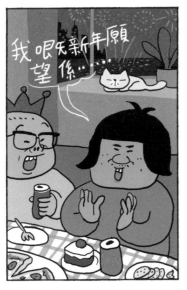

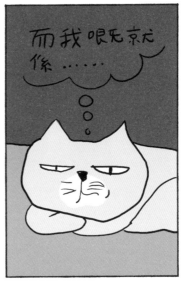

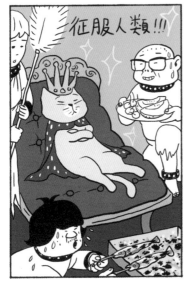

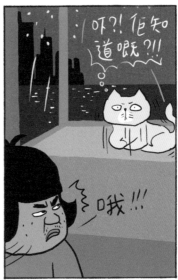

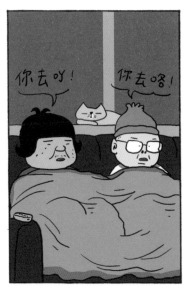
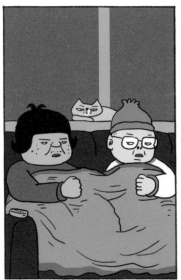
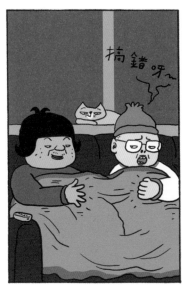
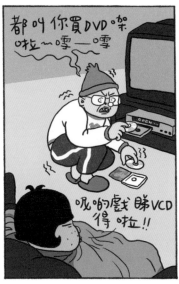

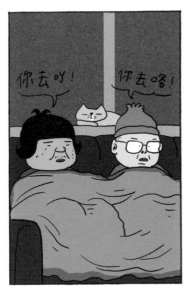
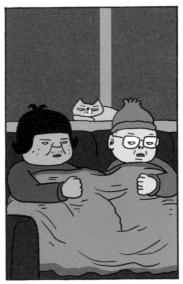
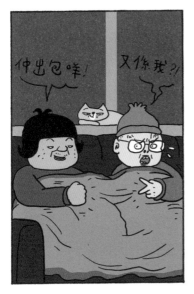
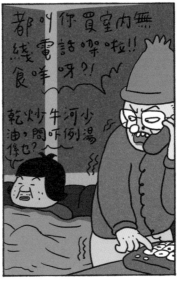

剿

大年初一

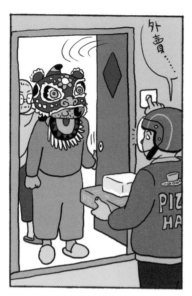

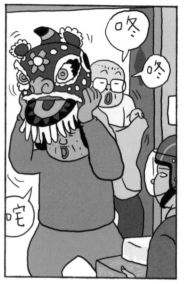

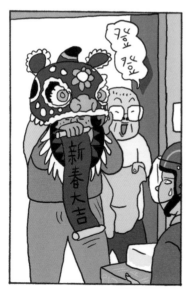

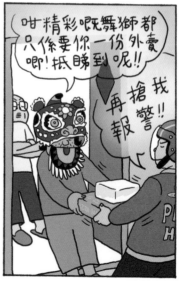

初三赤手

恭喜發財

新春大吉

龍馬精神 諸事 照 出入 金銀滿屋 平安 五福臨門

今年我哋冇嗌交啦。

你都好好口吖。

開工日

意見

財技

後記： 我愛花花世界

記得在08年初，剛開始在《太陽報》連載《不軌劇場》的時候，心裏很不踏實，想像到一星期四天的連載，對沒苦畫四格經驗的我來說，好像是個 mission impossible。初期本着但求一試的心態摸索着，不肯定還有幾多腦汁可以搾出來。我看同伴智海的情況比我好吧，他是那種很清楚記想做甚麼、要做甚麼的人，他應該從一開始就確立出《花花世界》的基調——「我要向《牛仔》致敬」他的這個選擇更是可敬，喚醒起我早已淡忘掉的純真記憶：小學時代你我總會在小息時、放學後，喝着荳奶或嘬着果汁冰條，一邊閱讀着《牛仔》和《史諾比》，這些作品不會逗得你狂笑，不會令你熱血沸騰要找人比試武功，更不會搬弄出甚麼魔法妖術令你沉迷，有的是人與人之間沒機心、沒計算的關懷，對簡約、純樸生活的追求，怎麼到了現在這些最基本的標準也變得罕有了，我們甚麼也要求 more、more、more！給所有人都弄得終日神經兮兮，扭曲成一隻隻都市怪物。《不軌劇場》可以說是關於都市怪物的故事，我自身也是神經兮兮的其中一隻，所幸在紛紛擾擾之中又給我遇上智海這個當代牛仔，常常給我說道理，從作品中亦從親口處，令我也開始相信有念力的存在，只要常常想着美好的《花花世界》，猙獰的面目也會變得 kawaii 起來，是真的，我照鏡時發現到。

<div align="right">—— 阿德　09年4月30日</div>

特意鳴謝：《太陽報》副刊編輯 Clara、Laura、Iris，三聯編輯、設計的 Anne、Man、Alice，小克給我寫的序，我老婆丁每期給我打分，給我逐版將報紙的版面輯排成現在的版面，當然還有智海啦，多謝你一路相伴、扶持，謝謝!!

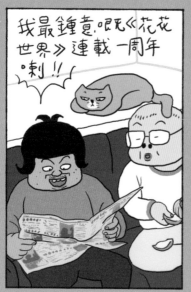

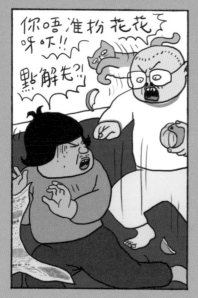